茶花女②

原　著：[法] 小仲马
改　编：健　平
绘　画：李铁军　焦成根
封面绘画：唐星焕

CNS | ♪ 湖南美术出版社

茶花女 ②

开始，亚芒见玛格丽特时，因她嘲笑过他拘谨的样子，亚芒的自尊心受到过伤害。但亚芒对玛格丽特的钟情未改，他还是执著地追求她。在她因肺病病倒在床时，亚芒天天去她的住处探询她的病情，这一点使玛格丽特很感动。

因为普于当斯经常关照玛格丽特，而亚芒又认识普于当斯，所以亚芒与玛格丽特越来越熟识。终于，她让亚芒在家中过夜，但必须回避老公爵。

亚芒要玛格丽特不见老公爵，但她说这不可能，因为玛格丽特每年的花销至少要10万法郎，亚芒是无法支付的。所以在佛德维勒戏院看戏时，G伯爵和玛格丽特在一个包厢内看戏，亚芒只能在包厢外眼睁睁看着。要等玛格丽特支开G伯爵后，亚芒才能进入包厢与玛格丽特亲近一会儿。

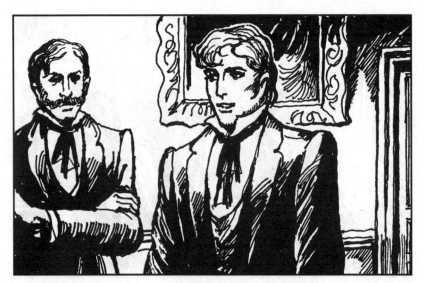

1. 亚芒再次被打动了，他深情地看着玛格丽特说："你现在像是很健康了。""不久前我闹了场大病呢。""我知道的。""谁告诉你的？""我……我自己注意到的。我曾经常来探问消息。"

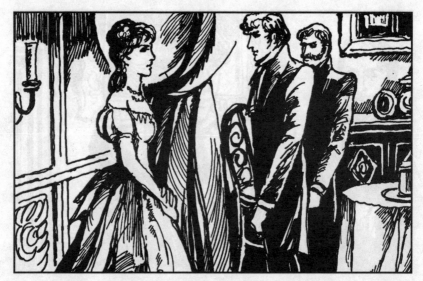

2. "一直没人交你的名片给我。""我一直没留下名片。""难道那个青年就是你么？在我病时每天都来打听消息，并且从来都不愿意留下名字！""是我。"

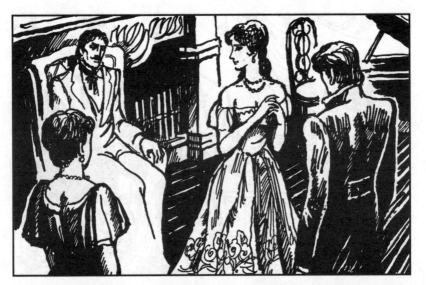

3. "呵，你不仅只是大量，还这么好心。伯爵，你就做不了这种事。"
玛格丽特说着掉头看着N伯爵。

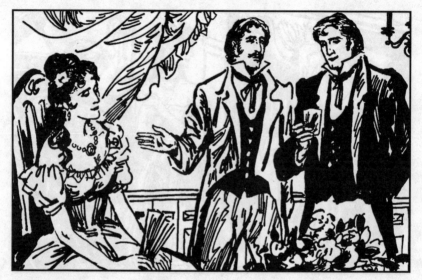

4. 伯爵答辩道:"我不过两个月前才认识你呀。""那么这位先生在5分钟前才认识我呢。你老是说些傻话。"玛格丽特毫不留情地说。

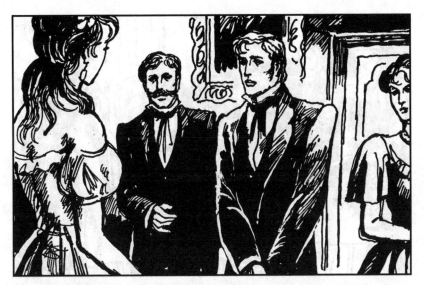

5. 亚芒不愿伯爵太难堪，便说："刚才我们进来时你正在弹奏一首曲子，你可以为我们这些朋友再次演奏吗？"

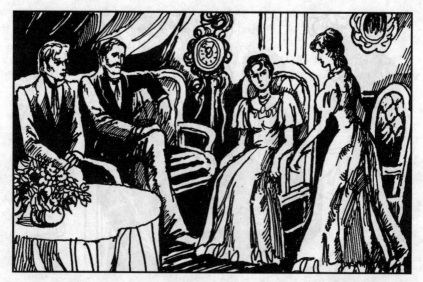

6. 她边招呼亚芒他们在沙发上坐下边说："那曲子是我同伯爵在一起时用的，但我不愿让你们受这种罪。""你还这么特别看得起我呀？"伯爵自嘲地说。"是的，还就只有这一点特别看待呢。"

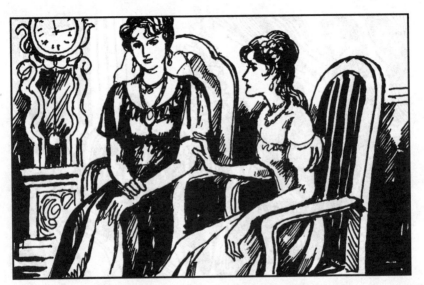

7. 伯爵无可奈何地苦笑着。玛格丽特不再理他，转向普于当斯说："我托你办的事你办了吗？" "办了。" "那么你等会儿告诉我，现在……"

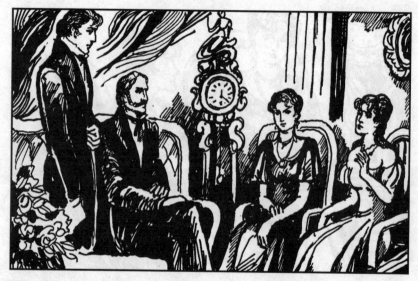

8. 亚芒知趣地站起，说："现在……也许我们该告辞了。"玛格丽特忙说："不，我不是说你们，我愿意你们留下。"

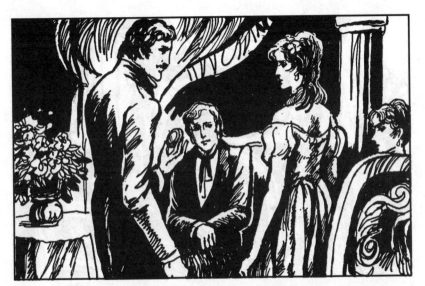

9. 这时，伯爵掏出表来看了一下说："该是我去俱乐部的时候了，小姐，再见。"玛格丽特忙站起来说："再见。" "我今天烦扰你了吧？" "亲爱的伯爵，你今天也并不比往日更烦扰我。"

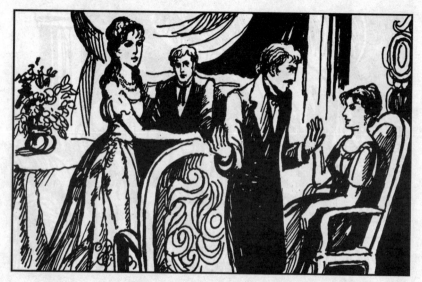

10. 伯爵在走出门口时对普于当斯耸耸肩，普于当斯对他说："你叫我怎么办？能办的我都办了。"玛格丽特却不耐烦地喊起来："娜宁，拿灯照一照伯爵先生。"

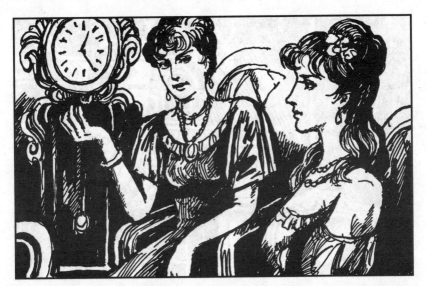

11. 伯爵走了，玛格丽特松了口气似的说："总算走了，真讨厌死了。"普于当斯说："你太狠心了。你看，壁炉上是他送你的一只表，这至少要花掉他5000法郎。"

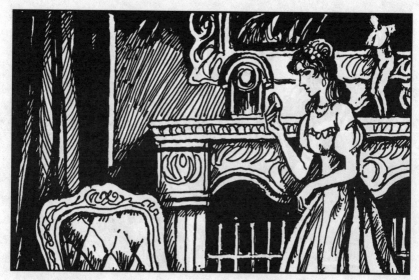

12. 玛格丽特痛苦地叹息一声，走近壁炉，拿起那只表，玩弄着说："我觉得我允许他的拜访仍太廉价了。"亚芒满怀爱意地凝视着玛格丽特，他觉得她的心仍是纯洁的。

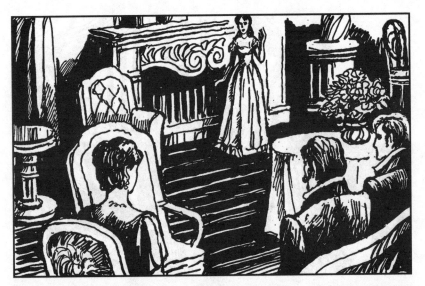

13. 玛格丽特像是要驱走烦恼，挥挥手，快活地说："我想喝点五味酒了。你们呢？"普于当斯说："我想吃鸡。"加斯东说："那我们出去吃夜宵吧！"玛格丽特说："不必了，就在这儿吃。"

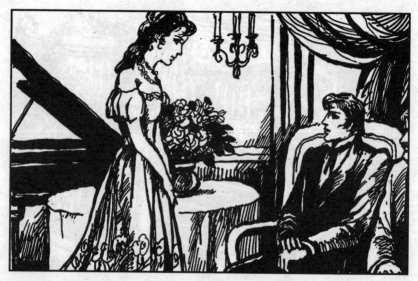

14. 当仆人照吩咐去准备晚饭时，玛格丽特突然走到亚芒面前，深情地盯着他说："我生病的时候，天天来打听消息的真的是你？" "是的。"

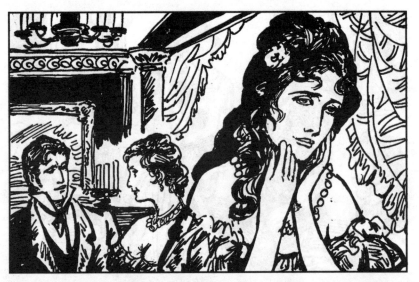

15. 玛格丽特激动地轻叹一声，闭上眼，双手紧握放在胸前，像是要把这件事深深埋进心底似的。良久，她睁眼说："我该怎么酬谢你呢？"

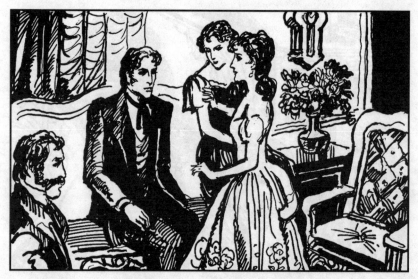

16. 亚芒说："允许我常常去看你就行了。"玛格丽特说："只要你高兴，下午5点到6点，11点到夜半，你都可以来。加斯东，请奏一支《请跳华尔兹》舞曲吧！"

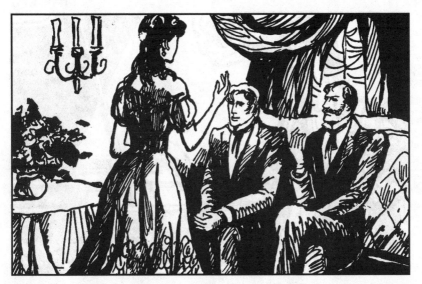

17. 加斯东颇觉意外地问："为什么？"玛格丽特说："首先为了我高兴。其次，我要向你学第三段，变高半音调的那一节。你信不信，为了弹好那一节，我常常弄到半夜两点呢！"

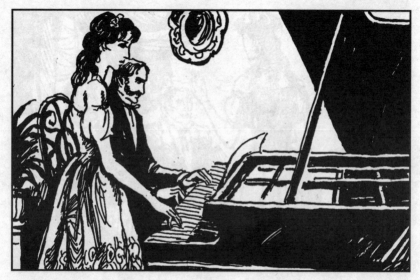

18. 加斯东欣然地弹奏起来。玛格丽特一手扶在琴上，注视着乐谱，低声唱了起来。

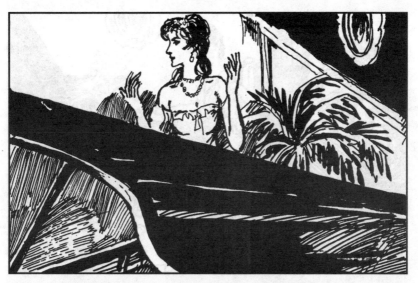

19. 玛格丽特要自己试试，可她仍弹不好，终于把曲谱一扔，气恼地说："让这八步短音见鬼去吧！可恨的是，那个蠢伯爵没曲谱都能弹得很好。"亚芒饶有兴趣地欣赏着玛格丽特那天真的神气。

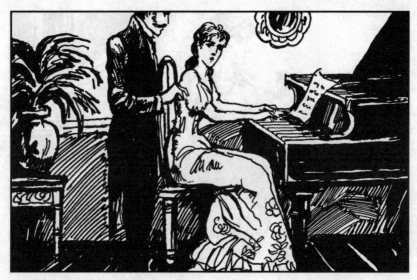

20. 玛格丽特突然情绪一变，熟练地弹起一支小调，并且跟加斯东合唱起来，显出一副放荡的样子。

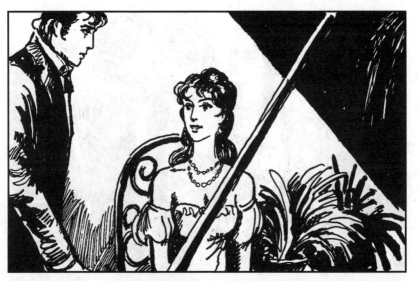

21. 亚芒走过去，对玛格丽特恳求着："别唱这种肮脏调子吧。"玛格丽特嘲笑地说："你真贞洁呀！""不是为了我，而是为了你。"

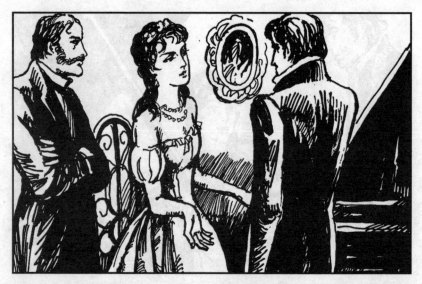

22. 玛格丽特神色黯然地站起，做了个无奈的手势，好像说"我早已与贞洁断了关系了"。

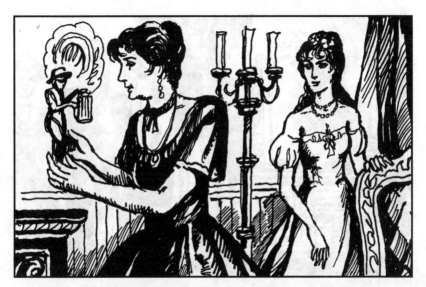

23. 玛格丽特应普于当斯要求，领大家参观房间。普于当斯从古董陈列架上拿起一尊雕像，说："瞧，这个小雕像多漂亮呀！我还是第一次看到这个宝贝！"玛格丽特随便地说："你喜欢就拿去吧。""谢谢，这一定很值钱的。"

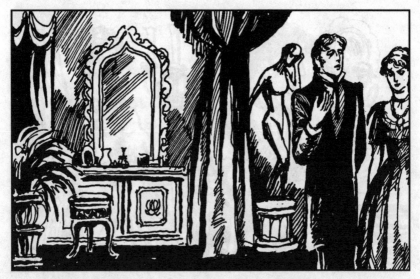

24. 值钱的赠与激起了普于当斯的兴趣，她拉着亚芒到梳妆间去看那琳琅满目的摆设。亚芒指着一个浮雕像问："这是谁？""G伯爵，他对玛格丽特异常迷恋，也是为她脱籍的人。"

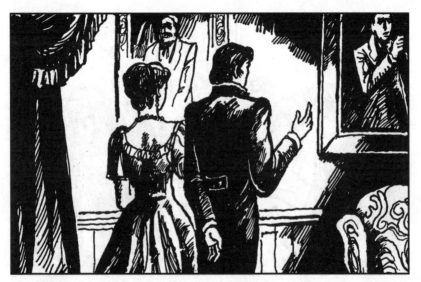

25. 亚芒又指着另一个浮雕像问："这个呢？""L小子爵，他为玛格丽特毁了家产，后来被迫离开了她。""想来她也曾很爱他吧？""不知道。玛格丽特的心意是猜不透的。"

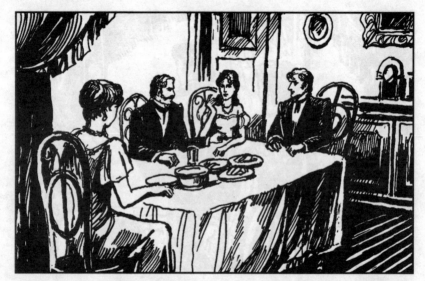

26. 吃夜宵了，玛格丽特安排亚芒和加斯东坐在她的两边，当加斯东抓着她的手时，她挣脱说："我们认识两年了，你知道，我们这种人要么马上爱上，要么就永远也爱不上了。"

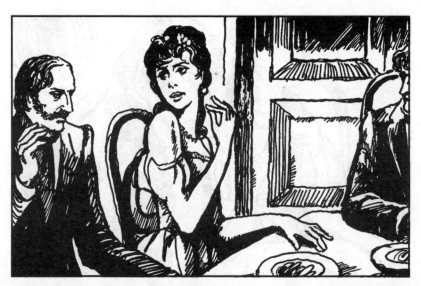

27. 玛格利特好像故意找刺激似的，几杯酒下肚后，对普于当斯和加斯东的粗话放肆笑了起来，那样子变得既粗野又放浪。

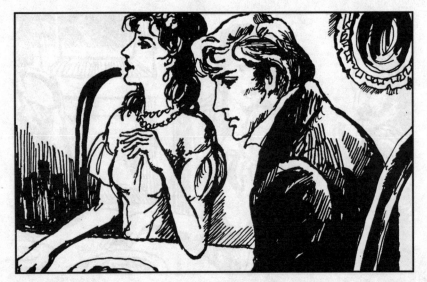

28. 看着玛格丽特，爱她的亚芒好心痛，他什么也吃不下，一动不动地垂头坐在那里。

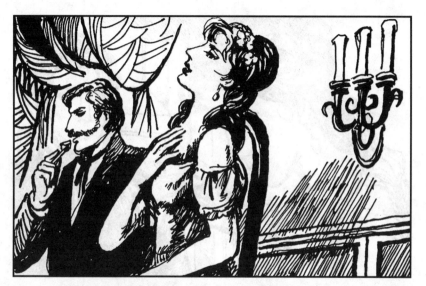

29. 狂饮终于使玛格丽特猛烈地咳了起来，她痛楚地闭上眼，仰头靠在椅子背上，手紧紧地按住胸部。

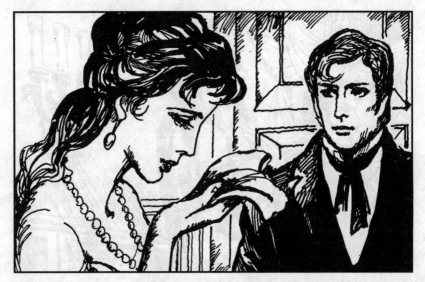

30. 又一阵剧咳后，玛格丽特抓起餐巾去擦嘴，亚芒看到雪白的餐巾已染上血点。

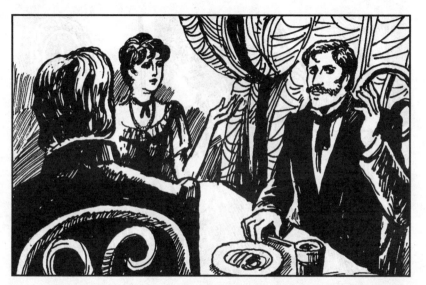

31. 玛格丽特再也耐不住了，起身跑向梳妆间。加斯东问："她怎么了？"普于当斯说："她笑多了，笑得吐出血来了。每天都要来这么一回，让她去吧，她愿意这样。"

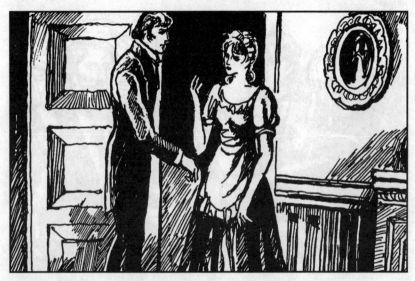

32. 亚芒受不了啦，他猛地站起来，往玛格丽特的梳妆间跑去。普于当斯叫起来："别去！"娜宁也要拦他，但亚芒推开了她。

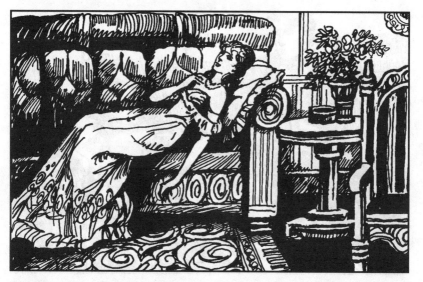

33. 玛格丽特虚弱地躺在长沙发上，外衫解开了，一只手按着胸口，另一只手无力地垂着，几上的小盆子里盛着水，上面漂浮着缕缕血丝。

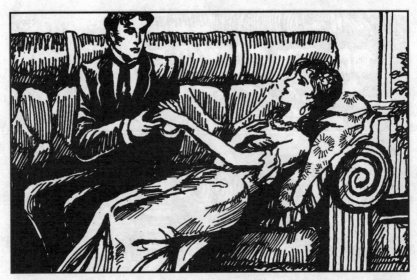

34. 亚芒走过去，坐下来，握着她放在沙发上的手。玛格丽特缓过一口气，睁开眼睛看着亚芒，说："是你呀！你的脸色怎么那么难看，你也病了吗？"

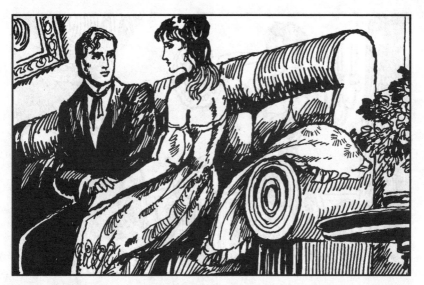

35. 亚芒摇摇头说："你会毁了自己的。小姐，你何苦这样呢？"玛格丽特声调里微含苦味地说："这不值得你惊讶的，你看看别人，因为他们知道这病是治不好的。"

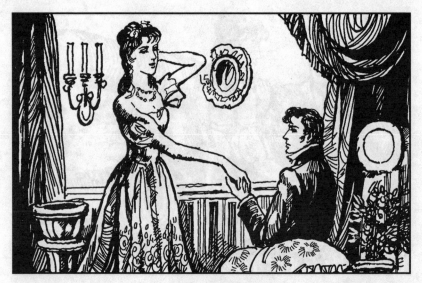

36. 玛格丽特挣扎着站起来，理理散乱的头发说："管他的！走，我们回到餐桌上去。"亚芒坐着不动。玛格丽特伸出手又说："来呀！"

37. 亚芒握住她的手送到唇边吻着，噙了许久的泪珠滴在她手上。

38. 玛格丽特在亚芒身边坐下，说："你的心肠真好。可我有什么办法呢，我夜间睡不着，只好这样散散心，何况像我们这种女子，多一个少一个又有什么关系？"

39. 亚芒说："玛格丽特，你不知道我多么关心你，甚至超过对自己妹妹的关心。看在上天的分上，好好调养自己吧，不要再像现在这般生活了。"

40. 玛格丽特说：“那我就死得更快了，因为支持我生命的就是这种昏沉的生活。只有那些富家小姐才能讲调养，我们这种人只要一天换不到情人的欢笑，就会被抛弃，变得一文不值。”

41. 亚芒说："那么让我像兄弟一样地来看护你吧。""你大概在说酒话吧，你能有那份耐心？""你忘了两个月中我曾天天来探你的病。""你为什么不上楼来看我？"

42. 亚芒说："因为那时我还不认识你。""对我这种姑娘你又何必那么拘束？""我尊重你。"玛格丽特像是吃了一惊，怔怔地看着亚芒说："你真的可以看护我？每天陪在我的身边？"

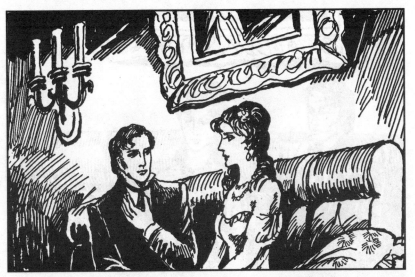

43. "是的。" "为什么呢？" "忠心。" "忠心？哪来的？" "我会对你说明白的，但不是今天。" "最好永远也不要让我明白。" 玛格丽特痛苦地喊道。

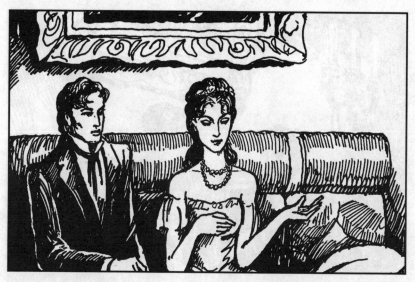

44. 亚芒急切地问："为什么？""因为不接受你的爱你就会恨我。如果接受，一个吐血的女子，一个每年花费10万法郎的女子，对老公爵还行，对你却是讨厌的。许多人离开我就是证据。"

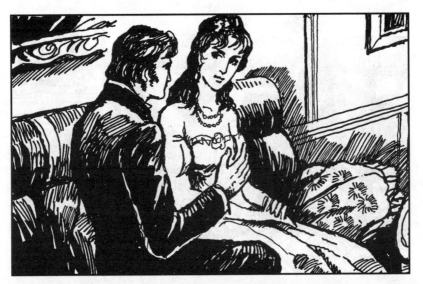

45. 玛格丽特挥挥手，露出一副无所谓的神情说："走吧，回餐室里去。""不，你留下听我说。"玛格丽特做出年轻母亲听孩子说傻话的样子说："好，说吧。"

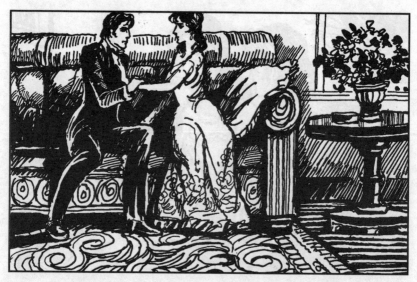

46. 亚芒激动地说起来："不知为什么,你一直在我生命里占着一个位置,怎么驱除也无效。隔了两年未见,再见时你竟已是我不能缺少的了。不管你怎样,不让我爱你我就会发疯。"

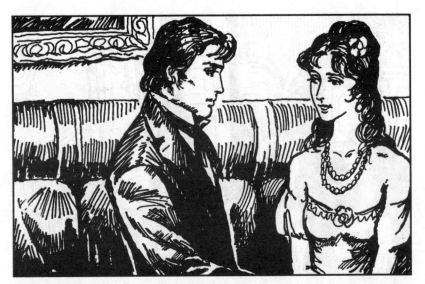

47. 玛格丽特停了一下，然后嘲笑地说："可怜虫，你难道不知道我每月花费六七千法郎？我会把你毁了的，你的家里也会禁止你和我往来的。我爽快地告诉你，说明我现在还是好心的女子。"

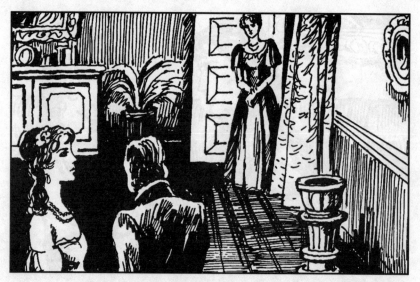

48. 这时，普于当斯披头敞衣地出现在门口，显然她已跟加斯东鬼混了一阵。她说："啊哈，你们在这儿捣什么鬼呀？"玛格丽特说："我们在谈正经事，你去吧，别打扰。"普于当斯忙退了出去。

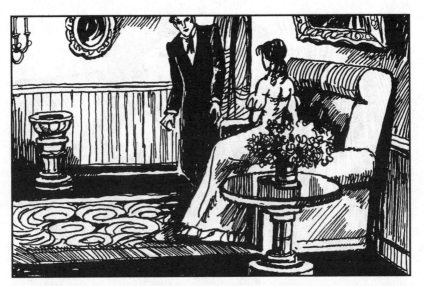

49. 亚芒站起来说："既然你不肯听我的话，我只好走了。"玛格丽特黯然地说："为什么你不早说呀，在戏院相遇后你就可以说的。我知道，爱归爱，那并不影响你看完戏后睡大觉。"

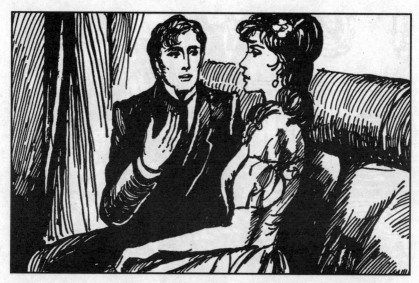

50. "你错了，那天晚上我曾追随你到金屋咖啡馆，我曾看见你一个人走下马车，独自走回家去，我还感到非常欣慰，因为你是一个人待在家里。"

51. 玛格丽特笑了，说："要是你知道屋里有个人等着我，你会怎样呢？"亚芒再次站起，伸出手说："再见。"

52. 玛格丽特没有握他的手，说："你生气了，可你以为我是什么人呢？就算我是你的情妇吧，我也还会有别的情人的。啊！我从未见过像你这么爱吃醋的男人。"

53. 亚芒说："那是因为从来没有一个人像我这么爱你。""真那么爱？""是的，从在大商场门口遇见你时起，已经三年了。"

54. 玛格丽特显然被打动了，喃喃地说："我该怎样报答这深情厚爱呢？""应该也稍稍地爱我一点呀。""可是公爵呢？""什么公爵？""我那个老妒汉，他知道了会舍弃我的，那我怎么办？"

55. "让他舍弃吧！"亚芒用手围住玛格丽特的腰说。玛格丽特说：
"假如你一切都依我的意思做，也许我可以爱你。""我答应，一切都
照你的办。""真的！太好了。"

56. 玛格丽特把一朵茶花插在亚芒的上衣口袋里。亚芒问："什么时候可以再见你？""这朵花变了颜色的时候。""它什么时候才变颜色呢？""明晚12点，你满意了吧？谁也别告诉。"

57. 玛格丽特仰起脸，又说："现在，给我一个吻，然后我们回餐室去。"

58. 玛格丽特理了一理鬓发，挽起亚芒，高兴地唱着，往餐室走去。

59. 玛格丽特在餐室门外停下，低声对亚芒说："你知道我为什么这么快就决定爱你？"说着拉起亚芒的手放在心口上，又说："我既然活不了别人那么长久，那就该活得加紧些。"

60. "求求你，别这么说。"亚芒说。玛格丽特笑着说："呵，你放心好了，我想，我活的时间总要比你爱我的时间长久些。"

61. 亚芒回到家里，跟玛格丽特的约会使他兴奋得毫无睡意，他倚在沙发上胡思乱想着，一会儿欣喜，一会儿发愁，他担心玛格丽特这样的女子已忘了真正的爱情是什么，有的只不过是几日露水之情。

62. 早上，亚芒被期待中的约会扰得难以安宁，他觉得小屋已装不下他的幸福，便跑到尚塞利塞的林子里转起来。

63. 晚上7点，亚芒便开始为约会打扮起来，西服试了一件又一件，领结换了一条又一条，头发梳了又梳，鞋子擦了又擦，竟足足忙了三个小时。

64. 好不容易挨到晚上十点半，亚芒来到玛格丽特家，门房对他说："姑娘从未在11点前回来过。"

65. 亚芒便在街上走来走去地等待着。

66. 玛格丽特终于回来了，她走下马车，正要叩门时，亚芒奔过去说：
"晚安。"

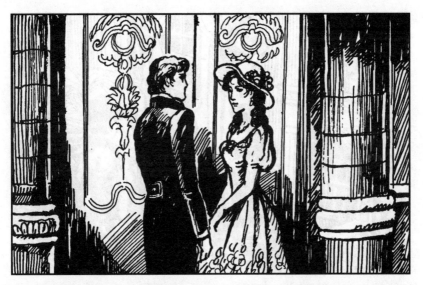

67. 马格丽特意外又冷淡地说："啊，是你呀。""你忘了允许我今晚来看你的吗？"玛格丽特心不在焉地说："我真忘记了呢。"

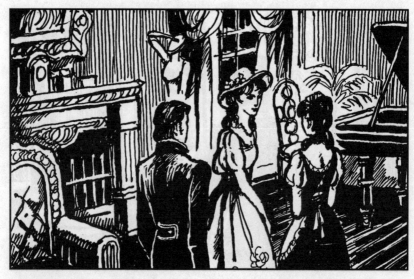

68. 亚芒仍随玛格丽特走进屋子。玛格丽特急切地问娜宁："普于当斯回来没有？""没有。""去说一声，让她一回家就来，关上客厅的灯，如果有人来就说不在家，今晚不回来了。"

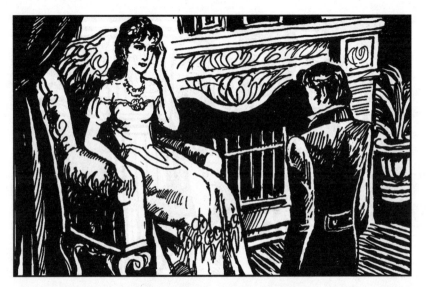

69. 玛格丽特让亚芒随她到卧室里，她脱去外衣帽子后就倒身在炉边的大靠椅上，有气无力地说：“喂！有什么新鲜消息报告我吗？”

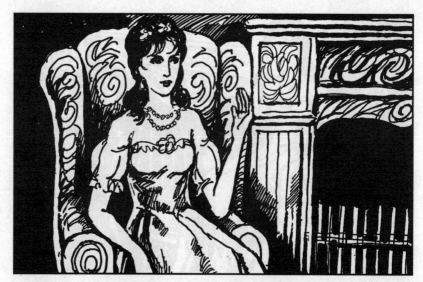

70. 亚芒说："什么也没有，除了我今晚不该来的消息外。"玛格丽特惊诧地说："为什么？""因为你很烦恼，我让你讨厌了。""你并不讨厌，是我不舒服，昨夜……"

71. 恰在这时，门铃不停地响起来，玛格丽特不耐烦地说："谁在这时候还来呀？为什么没人开门，非得我自己去吗？"说着站起来往外走去。

72. 亚芒听出来客是N伯爵，他走到房门口，竖耳听着他们的对话。

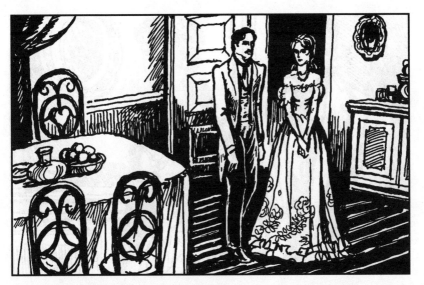

73. 玛格丽特把伯爵引进餐室，伯爵说："我打扰你了吧？""也许。""看你的样子，我什么地方得罪了你吗？我亲爱的玛格丽特。"

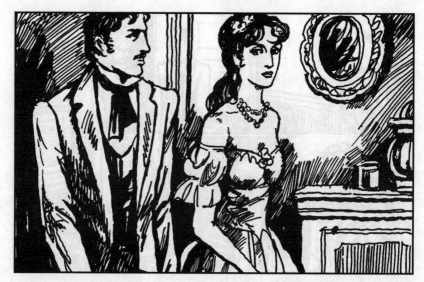

74. "没得罪我，只是我生了病，该去睡了，所以你走吧。" "玛格丽特，你听我说。" "我不用听了，我已说过一百遍了，我不会做你的情妇的，因为我不喜欢你。晚安，伯爵。娜宁，送先生出去。"

75. 玛格丽特说完，就不再理会那青年人，疲惫地走进卧室。娜宁也跟着进来了，玛格丽特对她说："以后这个蠢东西再来，你就说我不在家，或者说我不愿见他。他们这些人哪，以为给了钱就对得起我了。"

76. 娜宁想劝解几句，玛格丽特挥手制止她，又说："当娼的有的虚荣心强，只好被人当成野兽般迫害，当成流氓般轻贱。其实，他们向你取去的总比他们给的多，直至既毁掉别人也毁掉自己才算完。"

77. "小姐，不要这样，宽宽心吧。"娜宁劝说。玛格丽特情绪激动地撕扯着身上的衣裳，说："这件衣服累死我了，给我一件睡衣吧。普于当斯怎么还没来？"

78. 玛格丽特一边换上一件白睡衣一边说："她这人呀，用得着我的时候就知道找我。她知道我今晚等着回信的，可她却迟迟不出现。去吧，叫他们给我一点五味酒。"

79. "你又在给自己添加苦痛了。"娜宁说。"我那是活该。去吧，不管什么拿些来，我饿了。"娜宁答应着走了。

80. 亚芒用充满同情的目光注视着玛格丽特，玛格丽特有所感应地回头看了亚芒一眼，说："同我一道吃夜宵吧。我要到梳妆间里去一下。"说着打开床头的一扇门走了。

81. 一会儿，普于当斯来了，看见亚芒，惊讶地说："你怎么会在这里？""我来看她呀。""半夜里？""不可以吗？不过，她对我并不客气。"

82. 普于当斯笑笑，说："以后她会对你好的，因为我给她带来件好消息。""真的，她有没有向你谈起我？""有呀，她向我打听你的一切，还说你是个迷人的孩子呢！"

83. 亚芒高兴地叹了一声。这时玛格丽特走了进来，她头上加了顶俏皮的睡帽，脚上是一双人时的缎子睡鞋，媚人的样子让亚芒看得呆住了。

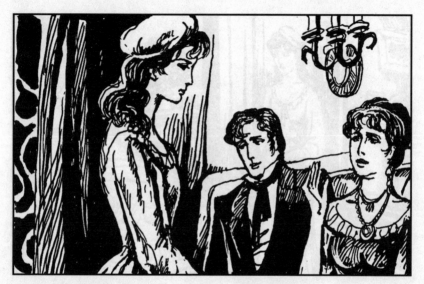

84. 她一见普于当斯就问："怎样，见着公爵没有？""见着了，他给我了。""多少？""六千。""有没有不痛快的神情？""没有。""可怜的人！"

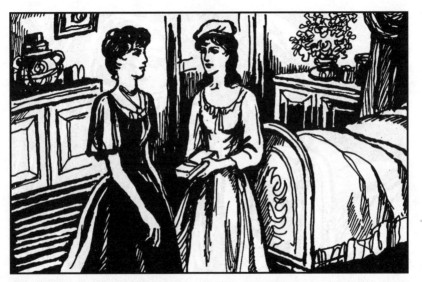

85. 普于当斯把钱交给玛格丽特时说："亲爱的孩子，假如……"玛格丽特打断她说："你要钱用？""是的，假如能借几百法郎……""明天早上吧，此刻去换钱已太晚了。"普于当斯满意地告辞而去。

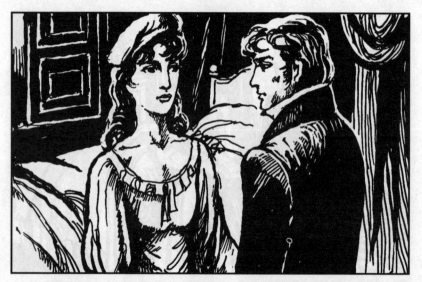

86. 玛格丽特把六张大钞掷进壁柜后，神情轻松地对亚芒说："你允许我躺到床上去吗？""这正是我要请求你的。"玛格丽特边上床边说："请坐到我边上来谈谈吧。"

87. 亚芒坐下后，玛格丽特说："原谅我今晚的坏性子吧！""我已预备什么都原谅了。""你真爱我？""爱得发疯呀！""我的坏性子也不碍事？""什么都不碍事。"

88. 玛格丽特看着亚芒的眼睛低声说："你对我赌咒！""好。"亚芒刚举起手，娜宁端着吃的东西进来了。

89. 玛格丽特说："把东西放下去睡吧。噢，把门锁上，告诉他们，明天午时以前什么人也不要让他进来。"

90. 清晨5点，玛格丽特推醒睡在身旁的亚芒，说："请原谅，此刻你得走了。公爵每天早晨都来的，假如我还未起身，他便一直坐在那里等。"

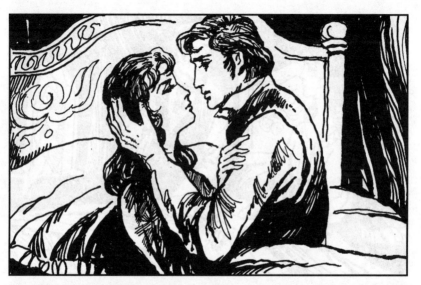

91. 亚芒两手抱住玛格丽特的头，长长一吻后说："几时再见？"玛格丽特说："壁炉上有一把金钥匙，你拿去打开那扇门，再把钥匙放回原地方就走吧。白天你会收到我对你的命令的。"

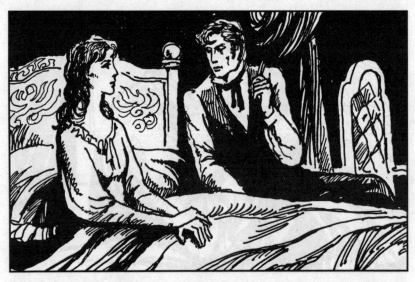

92. 亚芒拿着钥匙说："把这给我吧。" "我从未答应过人这件事。" "那么答应我吧，因为我对你的爱是和别人不同的。"

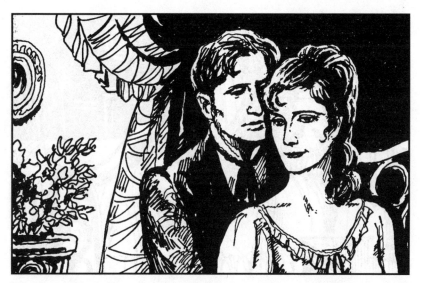

93. 玛格丽特一笑，说："好吧。不过那是没用的，因为门里面还有道暗锁。""坏东西！""我可以叫人拆掉它。""那你有点爱我了？""噢！我自己也不知道是怎么了。"他们又臂拥着臂依偎了片刻。

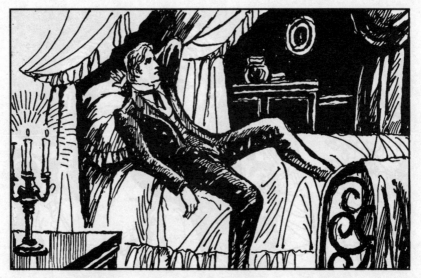

94. 亚芒回到家，倒在床上回味着自己的幸福，成千次地在心里自问："玛格丽特爱我吗？她的爱是出自心灵还是出自职业习惯？"

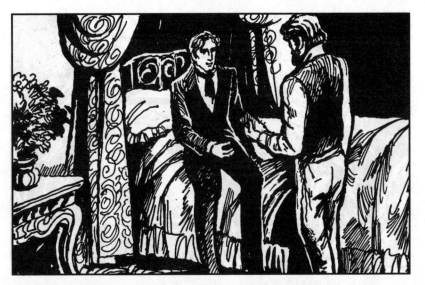

95. 当亚芒想得疲乏而睡着时，仆人送来了玛格丽特的信。

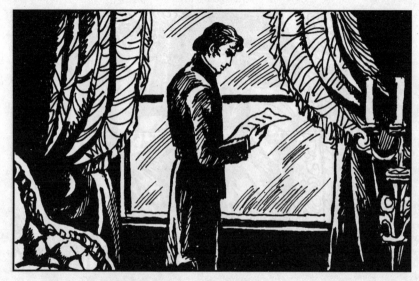

96. 亚芒连忙抽出信笺看起来，短短几行字写的是：这里就是我的命令，今天晚上在佛德维勒戏院里见，你第三幕时去。

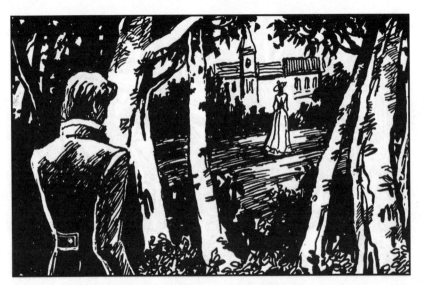

97. 亚芒等不到那时候了，他渴望马上见到玛格丽特，便跑到她常去散步的尚塞利塞树林，远远地看着她在草地上来回踱着。

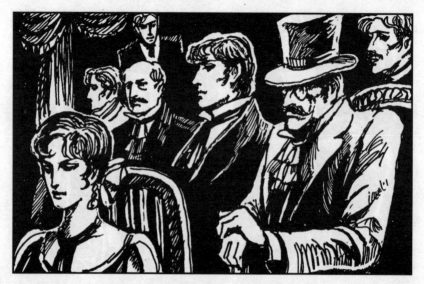

98. 晚上，亚芒也等不到第三幕开演，他早早地去了剧院，眼睛一直盯着近台那间玛格丽特曾坐过的包厢。

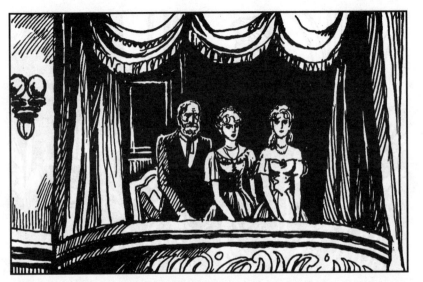

99. 第三幕开始时，玛格特出现在包厢里，她打扮得俏丽脱俗，引得满场的脑袋波浪似的转向她，就连台上的演员也把目光投向她。陪着她的还有普于当斯和G伯爵。

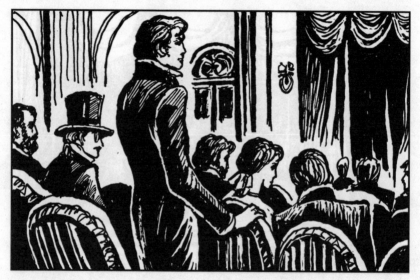

100. 玛格丽特用目光和微笑向亚芒致意，亚芒竟激动得站了起来。

101. 过了一会儿，玛格丽特对伯爵说了几句什么，伯爵站起来离去，玛格丽特忙用手势招呼亚芒过去。

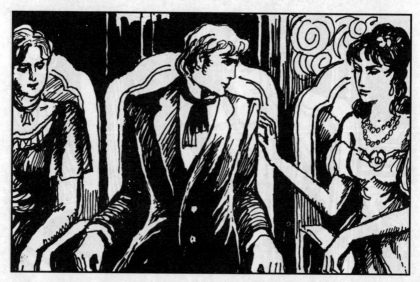

102. 亚芒走进玛格丽特的包厢，她热情地招呼着："晚安，请坐，请坐。"亚芒有些不自在地说："我坐了别人的位子吧，那位伯爵不再回来了吗？"

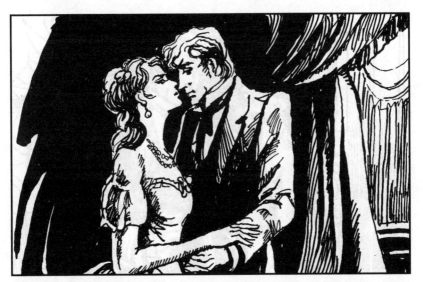

103. 玛格丽特调皮地一笑，说："要回来的，我让他买糖果去了，为的是好让我们俩待一会儿。"说着，把亚芒拉到包厢后的暗处吻了他一下。

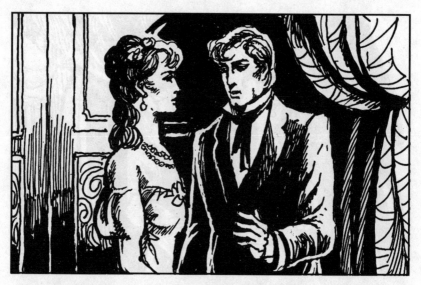

104. 亚芒毫无热情的样子引起玛格丽特的注意，她问："你怎么了？""我有点难过。""那你回去睡觉呀。""你知道我在家里是睡不着的。""别装了，我知道你是为了我包厢里的那个人。"

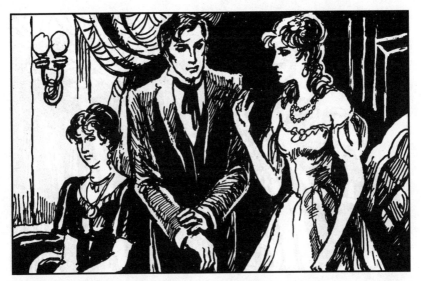

105. 亚芒似要解释，玛格丽特制止了他，说："我知道，一定是的，可是你错了。算了，散戏后你到普于当斯那里等着，我会招呼你的。不过，你还爱我吗？"

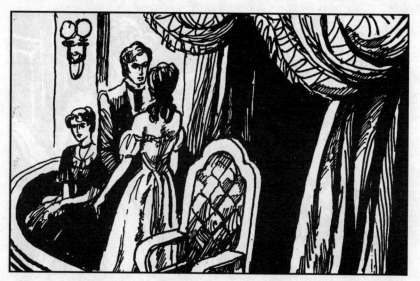

106. "还用得着问？"亚芒回答说。可她还是要问："你想我了吗？""整天都在想。""啊，你知道吗，我正在担心自己爱上你呢。你问普于当斯就知道了。"

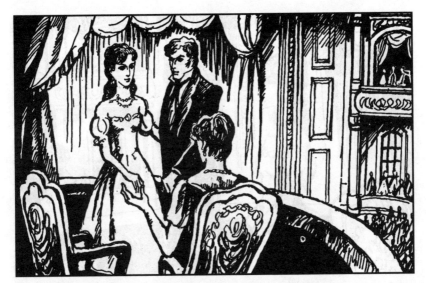

107. 普于当斯说："呵！简直爱得吓人呢。"玛格丽特说："现在回到你座位上去吧。伯爵要回来了，免得你见了他不痛快。""不会的。不过，你早说要看戏，我也可以送你包厢票啊。"

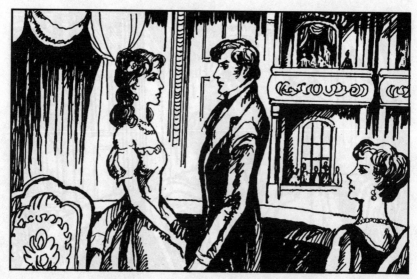

108. 玛格丽特顿了顿说："可惜我没说他就给我送来了，你知道我是不能拒绝他的。所能办到的就是通知你，让你知道在哪儿可以见到我。既然你一点也不感谢我，我也就学了一点乖了。"

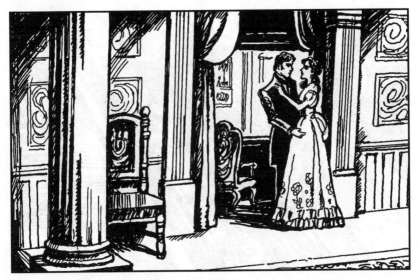

109. "是我错了，原谅我吧。"亚芒说。玛格丽特吻了他一下，说："回去吧，别再吃醋了。"亚芒点头答应。

110. 可是亚芒却做不到，散戏时他悄悄立在一边，看着伯爵把玛格丽特扶上马车并一道离去时，他竟伤心得难以自持，掉头飞也似的走了。

111. 亚芒来到普于当斯家时，刚到家的普于当斯说："你几乎是跟我们同时到达的。""是的。玛格丽特呢？""她在家里。""她一个人？""不，同G伯爵一道。"

112. 亚芒痛苦地呻吟一声，然后就焦躁不安地大步踱着。普于当斯问他："喂，你是怎么了？" "你以为等着那位伯爵从玛格丽特家出来很好玩吗？"

113. 普于当斯瞪着亚芒说："哎呀呀，真不讲理啊！玛格丽特一年要花十多万法郎，还欠着许多债，她能赶走供她钱花的人吗？你有了巴黎最迷人的姑娘做情妇，已该满足了，又何必事事那么认真呢？"

114. 亚芒叫着说："我自己也管不住自己，一想到那人是她的情人，我就又伤心又痛苦。""在我看来这再自然不过，像玛格丽特那样的姑娘，没几个人供她开销怎么行。你不是可以容忍公爵吗？"

115. "他是个老头，我相信玛格丽特不是他的情妇。如果我什么都容忍，拿这当买卖去换得利益，那我成了什么人啦！"普于当斯却笑起来，说："呵！朋友，你头脑真顽固。"

116. 亚芒仍激动不已，普于当斯说："先生，你想过吗？就算玛格丽特愿意牺牲一切跟着你，可当你厌弃她时，她岂不是要陷在穷困里。先生，你该明智点，别忘了她只是个窑子姑娘。"

117. 亚芒一时无话可说，普于当斯又接着说："想想她正在设法让另一个男子滚蛋，而把良宵留给你，你该高兴才对。走，到阳台上去看看伯爵走了没有。"

118. 亚芒随普于当斯到阳台上往下看，恰在这时，伯爵走出屋子并登上马车走了。

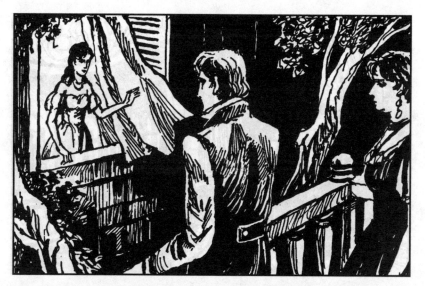

119. 几乎同时，玛格丽特在对面的窗户里喊了起来："快来呀，正在摆桌子，我们一起吃夜宵吧。"

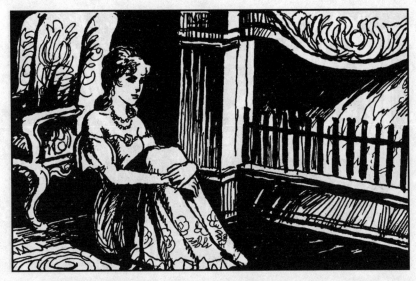

120. 吃罢夜宵来到卧室，玛格丽特坐在壁炉前的地上，面露愁容地注视着炉里的火焰。

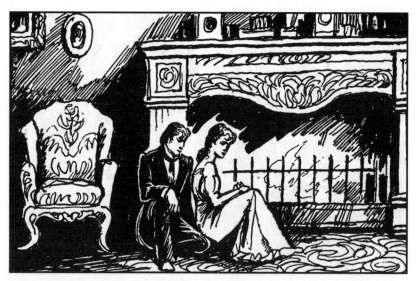

121. 亚芒满怀温情地在她边上坐下。玛格丽特突然说："我刚才想到了一个好主意。""是什么主意？""不能告诉你。但那结果却是：一个月后我就可以自由了，什么都不负欠地和你去乡间避暑。"

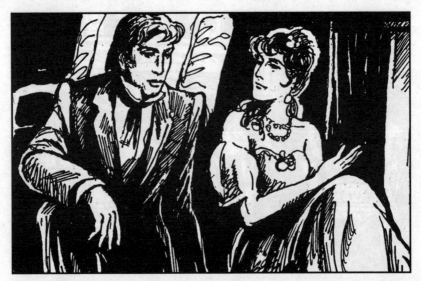

122. "能告诉我用什么方法吗？"亚芒问。"不能。""这主意是你一个人去执行？""是的。我一个人受到烦恼，但我们两人分享利益。"

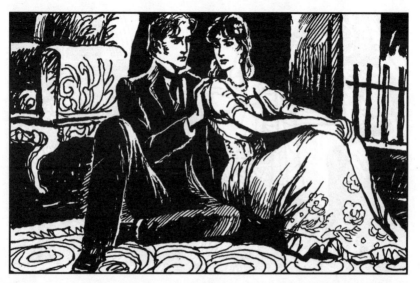

123. 亚芒不爱听"利益"二字，他说："亲爱的玛格丽特，我只分享我自己计划、自己经营所获得的利益。""什么意思？""我怀疑G伯爵是你那个漂亮主意的合作人，所以我不分享这种利益。"

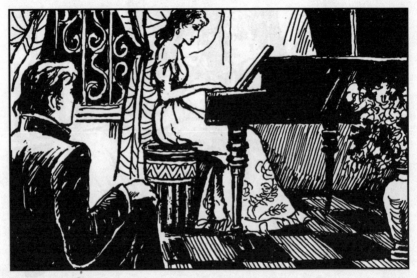

124. 玛格丽特说："小孩子话。我原来还相信你是爱我的，看来我是弄错了。"说着走到钢琴前，弹奏起那首《请跳华尔兹》舞曲。

图书在版编目（CIP）数据

茶花女/健平改编；李铁军，焦成根绘.——
长沙：湖南美术出版社，2013.5
（世界文学名著连环画收藏本）
ISBN 978-7-5356-6208-8

Ⅰ.①茶…　Ⅱ.①健…　②李…　③焦…
Ⅲ.①连环画－作品－中国－现代　Ⅳ.①J228.4

中国版本图书馆CIP数据核字(2013)第
084355号

ISBN 978-7-5356-6208-8

9 787535 662088 >

世界文学名著连环画收藏本

茶花女②（共5册）

出　版　人：	李小山
原　　　著：	[法] 小仲马
改　　　编：	健平
绘　　　画：	李铁军　焦成根
封面绘画：	唐星焕
责任编辑：	郭　煦　李　坚　杜作波

湖南美术出版社出版·发行
（长沙市雨花区东二环一段622号）
湖南省新华书店经销
深圳市雅佳彩制版有限公司设计
深圳市美嘉美印刷有限公司印刷

开本 787×1092　1/50　印张：2.56
2013 年 7 月第 1 版　2013 年 7 月第 1 次印刷
ISBN 978-7-5356-6208-8